ブックレット新潟大学

基本の「き」からの美術鑑賞入門

田中 咲子

新潟日報事業社

目次

はじめに

多くの人にとって学校の図工や美術の授業といえば、作品制作が中心だったことでしょう。近年は作品鑑賞、つまり別の人が作った作品の味わい方を学ぶための授業が少しずつ充実してきたようですが、作品を自分なりに自由に見られるようになるためには、手ほどきが必要です。泳げない人がいきなり海に入っても、何とか泳げるようになるかもしれません。しかし、泳ぎにはいくつかのコツがあることを知ることによって、泳ぎが上達し、より楽しく泳げるようになるでしょう。美術作品の見方は人それぞれで自由でよいのですが、見る手掛かりがあった方がより深く味わうことができます。絵や彫刻など美術作品を鑑賞することも同じです。

本書では、具体的な作品を取り上げながら、作品を鑑賞するためのいくつかの視点を例示します。

もう一つ本書が目指すのは、美術とはそもそも何であるかという根本問題を考えることです。小さな入門書では本来扱いきれないような問いですが、これを押さえずして、作品鑑賞は成り立ちません。鑑賞入門としては風変わりかもしれませんが、敢えて根源的な問題を扱うことによって、鑑賞について理解が深まるだろうと考えました。

以下、まず第一章では、具体的な作品に沿って、美術作品を味わう際の様々な視点、注目ポイントを見ていきます。作品図版が白黒のため、所蔵館等のホームページで作品画像が公開されている

ものについてはＱＲコードを付したので、ご活用下さい。次いで第二章では、第一章での考察を手掛かりに、美術とは何かを考えます。そして最後、第三章にて、美術を見ることの意味について、筆者の考えを提示したいと思います。では、さっそく始めましょう。

第一章　いろいろな物差し

絵を前にして、「これはいい絵だ」と評することがあります。そもそも作品の良し悪しを決める基準は何なのでしょうか。一般に上手い絵と聞いて、写真のように本物そっくりに描いた絵を連想する人は少なくないでしょう。他方、ピカソが描いた、一見ばらばらの人の顔が、いい絵として高く評価されているのも周知のとおりです。どうも「いい絵」の基準にはいろいろあるようです。この章では、作品の良し悪しを決める多種多様な「物差し」を紹介します。写真のように本物そっくりに描かれているかどうか、あるいは描写はあまり丁寧ではなくても、臨場感に溢れ、その場の雰囲気が伝わってくるかどうか、はたまた実物とはかけ離れているけれども、構図や色使いが整理されて洗練された画面になっているかどうかなどが、基準の一例として挙げられます。また、美術作品は、メッセージや暗号を伝える役割を担うことがあります。こうした作品は、うわべだけを見るのではなく、読む作業が求められます。以下、具体例に沿って、どんな物差しがあるかみていきましょう。

1.　本物のような再現性

この作品（図1）に描かれているのは、オランダの町デルフトの風景です。作者は一七世紀にこ

図1. ヨハネス・フェルメール《デルフトの眺望》油彩・カンヴァス、96.5×115.7cm、1660－1661年、マウリッツハイス美術館

の町に暮らしていた画家フェルメールです。画面を横切るように運河が流れ、対岸に町並みが続く様子が描かれています。画面中央右手には大聖堂らしき塔がそびえています。手前の岸辺には舟や人々の姿も見えます。これらは全て画面の下半分に収まっており、上は広々とした空が占めています。さらによく見ると、水面に対岸の建物の影が映っていたり、青空に大きな雲が浮かんでいたり、はたまた岸辺の建物は雲の陰に入って暗いのに、画面奥の建物には陽が射していることなどに気付きます。

筆者同様、デルフトに行ったことがない読者も多いでしょう。けれどもこの絵を見ていると、今から四〇〇年近く前の景色であるのに、自分が手前の岸に実際に立ってこの風景を眺めているような気持ちになるのではないでしょうか。あるいは写真を見ているような気がするかもしれません。私たちは日頃の生活の中で、景色の一部にだけ太陽が照っている様子を目にすることがあります。また、水面に映った建物や木々がゆらゆらと揺れる様子も、見た経験があります。この絵には、

図2. クロード・モネ《ジヴェルニーの積み藁、夕日》油彩・カンヴァス、65.0×92.0cm、1888－1889年、埼玉県立近代美術館

2. 空気感の再現

　夕焼けで山の端が真っ赤に染まった空を背景に、円錐状に積み上げた大小の藁の固まりが、画面の左右に配されています（図2）。

　牧草地の向こうに見える起伏のない山並みは、夕日を背にして青白く沈んでいます。この絵の主役である積み藁も、画面手前の面には陽が当たらず、ちょうど逆光になっており、輪郭が輝いて見えます。積み藁は赤やピンク、青、藤色、そして緑や茶色など様々な色で描かれており、その周囲の牧草地も、積み藁よりも黄緑色や青が目立つものの、これと同様の色使いがなされています。気付けば

建物だけでなく、そうした光や水までもが本物そっくりに画面の中に捉えられているため、写真のようだと思うのでしょう。そして私たちは画家の技量に感嘆し、そこに絵を見る楽しみを覚えます。

牧草地の向こうにぼんやりと浮かぶ家並みも、さらに遠くの山並みも、そして空にも、同じ色が使われています。筆遣いは荒く、ものの輪郭はぼやけ、混ざり合っているように見えます。先ほどのフェルメールの風景画とは異なり、ものの形がはっきりと捉えられていません。色使いもあまり現実的ではなく、大胆です。けれどもこの絵を見ていると、夕日に照らされて輝く積み藁や畑をはじめ、夕暮れに沈む家々や並木、山肌、そして夕焼けの感覚がありありと目に浮かびます。描写は精確とはいえないのに、陽が落ちて湿り気が出てきた空気の感じなど、臨場感があるのです。これもまた遠い国の夕焼けですが、私たちが日本で知っている夕焼けの美しさと同じ美しさを絵の中に感じます。モネのこの作品の魅力は、対象物を写真のように正確に写し取ることにではなく、その場で感じるであろう感覚を呼び起こす点にあるといえます。

3. デザイン的な洗練

ここまで見てきた二点の作品は、再現の精密さの点では互いに対照的でしたが、どちらも視覚的、あるいは感覚的に本物らしさが出ているという共通点がありました。次に挙げるマティスの作品（図3）はどうでしょうか。鮮やかな赤が大半を占めるこの画面に戸惑う人もいるでしょう。画面の中には、赤地のテーブルクロスを掛けたテーブルの横に女性が一人おり、果物皿を整えています。テーブルの脇には編地の座面の椅子が二脚あり、画面左上の壁には大きな風景画が掛かっています。ひょっとするとこれは絵ではなく、窓から見える実際の風景かもしれません。どちらと

図3.　アンリ・マティス《赤の
ハーモニー》油彩・カン
ヴァス、180.5×221cm、
1908年、エルミタージュ
美術館

を理性的に解釈しようとし、写実的な絵画を好む傾向が強くなるといいます。一般にこの年齢になると、絵が返ってきます。一般にこの年齢になると、絵は、著しく歪んだ遠近感、平面性、実際にはありえないようなどぎつい色ゆえに、不評なのです。マティスのこの絵理性的に考えるとおかしな箇所は、挙げればきりがなく、この絵は再現性という点では高評価を得られないかもしれません。それなのに、この絵の前から立ち去り難いと感じさせる何かをこの作品が持っているのもまた事実でしょう。ひと言でいえば、それは洗練されたデザインとしての美し

も解釈できるゆえに、もどかしく感じる人もいるかもしれません。何より不可解なのは、テーブルクロスがテーブルの側面から上面へと続いているのに、その模様がまるで垂直の壁に張り付けられたように、テーブルの角を全く無視して真っ直ぐに伸びていることでしょう。また、同じ模様が奥の壁紙にも全く同じ大きさで描かれており、この絵を眺めていると、立体感や遠近感の感覚がおかしくなってしまいそうです。この絵を小学校高学年の児童に見せると、大抵否定的な反応が

さといえるでしょう。この絵は、室内の様子を忠実に写すことなど、最初から目指していません。

むしろ、絵画という非現実の世界だからこそ可能な、色合わせや模様の美しさ、色や形といった造形要素を楽しむこと

この絵に対する好き嫌いはもちろん分かれるでしょうが、色や形といった造形要素を楽しむこと

は、美術作品の鑑賞において大きな部分を占めています。

4. メッセージの伝達

ここから少し視点を変えます。これまで挙げた三つの見方は、視覚的な判断に基づくものでした。次の例は、絵の内容に関することです。

まずはコリールの《ヴァニタス―書物と髑髏（どくろ）のある静物》（図4a）を見てみましょう。緑色の布が掛かったテーブルの上に様々な物が雑然と置かれています。開いた本と閉じた本、ガラスの水差し、管楽器、楽譜、眼鏡、金の鎖がついた懐中時計、砂時計、燭（しょく）台（だい）、財布…そして画面の中央で存在感を放っているのが髑髏です。

図4a. エドワールト・コリール
　　　《ヴァニタス―書物と髑
　　　髏のある静物》油彩・
　　　板、56.5×70cm、1663
　　　年、国立西洋美術館

フェルメールの《デルフトの眺望》と同様、モチーフ一つ一つが精緻に描き込まれており、これ

らが実際に目の前に置かれていると思わせるような、見事な再現力です。しかしこの絵は「ああ上

手だな」だけでは終わりません。

ここにこの絵の真髄があります。　髑髏があることで、不気味な印象を受ける人も多いことでしょう。

この絵に描かれたモチーフの多くが人生のはかなさを象徴していています。火が消えたばかりの燭台は

その最たるものといえるでしょう。また、時計も命が有限であることを伝えます。書物は学識の象

徴ですが、これも世俗的なものと考えることができます。楽器は現世の楽しみ、財布はもちろん富

を表します。この作品には描かれていませんが、髑髏のある静物には、しばしば真珠や黄金の首飾

りや指輪などの装身具、花瓶に活けられた美しい花々が加えられることがあります。これらは現世

の富や栄華を象徴しますが、同時にこうした世俗的な栄華が一時的な満足しか与えず、いかにつま

らないものであるかを訴えているのです。

こう見てくると、この絵には栄華と死という相反する意味を示すモチーフが混在しているようで

すが、この矛盾が実は重要です。これらの意味を総合し、全体で次のようなメッセージを伝えてい

ます。「人生ははかなく、死は身近にある。いくら富や美、現世での栄華を追い掛けても、それら

がもたらす喜びは表面的で一過性のものである。いつ何時でも死が訪れ得ることを意識して、正し

く生きよ」。人生のはかなさを意識させるこうした絵は「ヴァニタス画」といって、特に一七世紀

のオランダで大きな流行を生みました。コリールによるこの作品は、その一例といえます。当時オ

ランダは、キリスト教の中でも新教（プロテスタント）を信仰する共和国として、カトリック信者であるハプスブルク家の支配から独立したばかりでした。新教は豪華なキリスト像や壮大な宗教画を好まず、聖書に立ち戻って質素な暮らしを送ることを重視しました。そうした風潮の中、ヴァニタス画は需要を得たのです。

話が少しずれましたが、コリールのこの作品をはじめとするヴァニタス画は、右に述べたような、死を意識せよという明確なメッセージを持っています。こうした絵画を「読む絵画」と呼ぶこともできるでしょう。このように美術作品の中には、視覚的に判断する情報だけでなく、さらに一歩踏み込んで、そこに込められたメッセージを読み取って初めて、その作品の意義がつかめるものも少なくありません。この作品では、まず本物が目の前にあるかのように思わせる卓越した描写力に目が奪われますが、こうした巧みな再現力は、メッセージの意味を明確に伝えるために重要な手段だったのです。もしも髑髏に本物らしさがなかったら、死を忘れるなというメッセージが、見る者の心にあまり強く響いてこないことでしょう。

ヨーロッパで発展したヴァニタス画は、メッセージ性を持った絵画の顕著な例であり、且つ清廉な生き方を裏側から説く絵画として、一つのジャンルを形成しています。他方、これほどまでに明確でなくとも、メッセージを伝えることが主眼である作品は東洋にもあります。中国で発達した花鳥画がその好例です。花鳥画とは、文字通り花や鳥を描いた絵画のことですが、単にその美しさを愛でるのが目的で描かれたのではありません。近年の研究によって、多くが吉祥の意味を込めたも

のであることが明らかにされました（参考文献の宮崎氏の著書を参照）。

例えば見事に咲き誇る牡丹は、花王と呼ばれ、王権の象徴です。また、図版に挙げた中国、南宋で描かれた、顧徳謙の《対副蓮池水禽図》（図4b）も、中国で古くから繰り返し描かれ、俵屋宗達をはじめ、日本の画家にも受け継がれた主題の一つです。二副対のこの作品には、右副に芦が生え蓮が咲き誇る池を二羽の鴨が泳ぐ様子が、左副には蓮池に降り立つ二羽の白鷺が描かれています。

宋代以降、二副対の蓮池水禽図では、一方に鴨を、もう一方に白鷺を描く形式が主流になり、宮崎さんによれば、それぞれ春と秋を表すそう

図4b. 伝 顧徳謙《対副 蓮池水禽図》絹本著色、各122×74.8cm、南宋時代、13世紀、東京国立博物館

です。また蓮の花は、泥の中に咲くのに清らかさを失わないことから、高潔な人格のシンボルとなりました。そこから、中国のエリート選抜試験である科挙合格を意味するようになったといいます。白鷺も古くから儒教や科挙と結び付いていました。また、鴨と蓮の組み合わせは、唐時代の婚礼用品に見られたことから、めでたさを象徴すると考えられますし、蓮は連と同じ音なので、転じて連綿と子宝や科挙合格といった幸福が続くことを暗示します。この作品の意味を特定することは筆者にはかないませんが、古来、中国では花や鳥が何かしらの意味を担って、人々の願いを視覚化してきたことは確かです。

本書では具体的に踏み込みませんが、メッセージの伝達を重視するのは、現代アートにも当てはまります。ヴァニタス画や花鳥画のようにモチーフごとの意味が定まっていないため、その場に応じて解釈しなければなりませんが、同時代を生きる私たちと同じ社会を背景にして成り立っているため、逆に分かりやすいかもしれません。思想を言葉ではなく造形でやりとりできること、これも美術作品を味わう楽しみの一つです。

5.　物語の世界

次も「読む絵画」に関するものです。オランダの画家コーニンクスローによるこの作品（図5）には、手前に森の風景、画面奥には小さな町並み、そしてそのさらに奥には急峻な山岳風景が描かれています。画面左手前では、森を抜ける道端でしょうか、裸の女性たちと着衣の男性が何かやり

取りをしています。この道を下ったところに
は、猟犬を連れた狩人が橋を渡ろうとしていま
す。彼の視線の先には立派な城館が見えます。
川の対岸にも二人連れの姿が見えます。

　皆さんは、なぜ突然、森の中に裸の女性たち
が登場するのか、戸惑ったかもしれません。何
しろ、美しい自然が広がる風景の中で一番目立
つのが、彼女たちのグループなのですから。こ
の作品は二つの絵が合体したものと考えるとよ
いでしょう。一つは風景画、もう一つが物語画
です。女性たちがいるのは物語画、より厳密に
いうと神話画の部分です。これはギリシア神話
に伝わる「パリスの審判」の一場面です。パリ
スはトロイ王国の王子です。ある時、女神ヘラ
（ローマ神話の名前はユノ）、アテナ（同ミネル
ヴァ）、アフロディーテ（同ヴィーナス）が集うところに、「最も美しい女性へ」と書かれた黄金の
リンゴが投げ込まれます。彼女たちは我こそが美女と主張してリンゴの所有権を巡って争ったの
で、伝令神ヘルメスが、審査員としてパリスを連れて来ました。女神たちはパリスの買収を試み、

図5.　ヒリス・ファン・コーニンクス
ロー《「パリスの審判」が表さ
れた山岳風景》油彩・板、127
×185cm、16世紀末－17世紀
初頭、国立西洋美術館

それぞれ魅力的な見返りを提示します。パリスはアフロディーテが示した絶世の美女を得ることを選び、黄金のリンゴをアフロディーテに渡しました。その後パリスが彼女から約束どおり美女を得たことから、美女奪還を巡ってギリシャ勢とトロイ王国の間で大戦争が起こってしまいました。

コーニンクスローが描いていたのは、まさにパリスからアフロディーテにリンゴが手渡される瞬間です。パリスは切り株にでも腰掛けているようです。どんな美女を授けてもらえるのか、内心楽しみで仕方ないのかもしれません。彼の背後にいるのはヘルメスです。彼らの左手に少し離れて位置しているのは敗れたヘラとアテナです。アフロディーテの勝利を称えているのか、それとも彼女を選んだパリスを恨んでいるのでしょうか。こうして、基になっている物語が分かると、突如として場面が意味を成してきます。アフロディーテとともにリンゴに手を伸ばす幼子は、一説では彼女の息子といわれるエロス（キューピッド）です。この作品では、まるでリンゴの意味が分からない、ただの無邪気な子供のように描かれ、場面に一興を添えています。

西洋ではルネサンス時代以降、何世紀にもわたって神話や伝説の一場面が頻繁に描かれてきました。そうした作品は、基の話を知らなければ何の面白みもない作品で終わってしまうでしょう。美術は教養がないと楽しめない、ということになりかねません。そこで美術館などの展示では、大抵、美術は目で見て感じるだけが美術の見方ではないので、作品解説に物語の概略を記しています。作品解説を積極的に利用しない手はありません。「パリスの審判」のエピソードは古代ギリシア時代に由来しますが、ルネサンス以降も好まれた主題でした。それゆえ、一度この話を知ってしまえば、また

6. 神から見た世界

　ここまで、目で見るだけではない美術作品の見方について、二、三の例を挙げて述べてきましたが、再び視覚的に見る作品の例に戻ろうと思います。とはいっても、最初に挙げたフェルメールやモネの風景画と比べると、難易度が一気に上がります。ここで紹介するのは、ヨーロッパ中世、当時のビザンチン帝国の首都コンスタンティノポリス、今のトルコのイスタンブールに一二〜一四世紀に建てられた、コーラ修道院の教会堂内部を飾るモザイク壁画です（図6）。

　この修道院は、一四五三年のビザンチン帝国滅亡後、

どこか別のところで、別の作家によるこの主題の作品に出合えるかもしれません。コーニクス・ローは、アフロディーテに恭しくリンゴを受け取らせていますが、これとは異なる物語の解釈がなされているかもしれません。芸術家が物語をいかに解釈し、本来空想上の場面を、どのような形で視覚化しているかを楽しむのも、美術の見方の一つです。

図6.　作者不明《マリアを抱く両親》モザイク壁画、14世紀、
　　　カーリエ博物館（トルコ、イスタンブール）

オスマントルコの支配時代にカーリエ・ジャミィという名のモスクとして使用された時代を経て、今日では建物全体が博物館として公開されています。内部の側壁や天井には、フレスコ画や金色に輝くモザイク壁画がいくつも残っていますが、その中から本書では挿図の場面を見てみましょう。

挿図の部分は、教会堂の入り口付近、つまり祭壇がある位置とは逆側の天井の一部です。天井は浅いお椀を伏せたようなドーム型をしており、挿図の上部中央の半円が、ドームの頂点に位置します。つまりこの写真にはドームの半分が写っていることになります。

中央に見えるのは、両親に抱かれる幼い頃の聖母マリアです。マリアの父はヨアキム、母はアンナといいます。三人は金色の階段、もしくは祭壇のようなものに腰掛けています。この場面は、聖書の中の具体的な一節に基づく描写ではなく、マリアが両親から慈しみ育てられたことを象徴的に表すものです。三人の背後には城壁がそびえ、その左右に二階建ての建物が建っています。右側の建物のそばに赤い衣をまとった人物の上半身が見え、彼のマントの一方の端に掛かり、もう一方の端は建物の屋根に乗っています。建物には窓や出入口などいくつかの開口部があるようです。そして建物の前に雄のクジャクが一羽、背後には樹木が確認できます。写真の左側の建物は右側よりも小さく、奥行きがなさそうです。建物の手前に長身の女性が佇み、建物の屋根には赤い布が、二階の窓には右側の建物と同様、束ねられたカーテンが掛かっています。クジャクと、こちらは糸杉と思われますが、一本の木が立っているのは、図右側と同じです。

この絵を一目見て、遠近法がめちゃくちゃで下手だな、という感想を抱いた人もいるでしょう。

自分が中学生の時に描いた絵の方がずっと上手だ、と言いたくなったかもしれませんね。確かに、この絵が描かれている壁面が湾曲していることを差し引いても、建築物はかなり歪んでいます。例えば右側の建物の壁面は垂直に立っておらず、どの面も少し内側に傾いているように見えます。また、正面玄関らしき部分にみえる二段の階段は、上面が斜めに傾いていますし、大きな開口部のある側壁は、奥に行くにつれて高さが高くなっているようです。同じことは、マリアと両親が腰掛けている祭壇にも当てはまります。ルネサンス時代にミケランジェロが描いたヴァチカンのシスティーナ礼拝堂の天井壁画や、その後一七、一八世紀の西ヨーロッパの宮殿等の天井画では、まるでトリックアートのように私たちの視覚を欺くがごとく、実際に柱や欄干があるかと信じ込ませるような巧みな描きぶりですが、このモザイク壁画を見て、本物の空間があるとだまされる現代人はいないでしょう。一昔前までは中世を暗黒時代と呼んでいたことを思い出し、技術が衰退してしまったことの証だと考えたくなるかもしれません。

しかし、これを単に下手な絵として片付けてよいのでしょうか。私たちはこの絵を、私たちの基準だけで判断してはいないでしょうか。ビザンチン時代の教会堂壁画は、キリスト教の神の世界を視覚化しています。神の世界は世俗的なものとは無縁です。それゆえ、現世とは異なる見え方をしていてよいのです。現世の人間の五感で捉える世界とは異なるはずなのです。もちろん私たち人間は神の世界を実際に目にしたことはなく、想像するしかないので、ビザンチンの画家たちは視覚化するのに苦労しました。そして、キリスト教の考え方に則る形で、徐々に描き方が確立されていっ

たのです。 神聖な世界ゆえに不要な背景は省かれ、神の世界を象徴する金地で埋め尽くされています。 逆に、この文脈では不可欠と判断された要素は、デフォルメしてまでも描き込みます。 また、例えば衣文など、一旦確立された描き方は後々まで伝統として継承されます。 ビザンチン美術は、人間の目で見たものを再現したのではなく、神を基準にして、頭の中で考えて構成した観念的な美術なのです。

こうした観念的な表現は、ビザンチン美術以外にも多くあります。 原始的といわれる美術もそうだといえますし、先に言及したマティスや後で触れるピカソもその一例です。 実はピカソら二〇世紀の前衛美術は、ビザンチン美術をはじめとする独特のものの捉え方から影響を受けています。 逆説的に聞こえるでしょうが、二〇世紀の前衛美術は古の美術をもとに成立したともいえるのです。

ビザンチン美術は、今日とは異なる世界観を基礎にしているため、現代人には難解でしょう。 金地の美しさは味わうことができても、さらに一歩踏み込むとなると容易ではありません。 けれども、今の私たちとは異なる判断基準があったことに思いを馳せるだけでも、世の中の広さや多様性を感じることができるでしょう。 美術作品は異世界への窓なのです。 最初の衝撃をきっかけに、その美術に歩み寄るべく、少しずつ知識をつけていけばよいのです。

7. 本質の抽出

続いても観念的な見方を要求される作品です（図7）。 作品鑑賞も、後半になってどんどん難し

くなってきました。ここで紹介するのは、古代ギリシア時代に作られた青年像の一つです。こうした青年像を、専門家の間で「クーロス像」と呼んでいます。ギリシア彫刻といえば、理想的な人体を表現した、もっとリアルで端正な顔立ちの大理石彫刻を思い浮かべる人が多いでしょうが、この青年像は白い大理石で作られていること以外、一般的にいうギリシア彫刻らしいところがありません。胸板や両脚の肉付きは自然な感じがするものの、全体として硬直していて、いわゆる「下手うま」です。

　もう少しじっくりと作品を観察してみましょう。像高は一五〇センチほどなので、少年といったところでしょうか。全裸で左足を少し踏み出すポーズで直立しており、両手を軽く握って体の脇に下ろしています。顔は真っ直ぐ前を向き、わずかに口角が上がっているため、全体として洸渕（はつらつ）とした印象を受けます。目はアーモンド形で、西洋人をモデルにしている割には前に張り出しています。この髪は長髪で、巻き毛が様式化されて表されています。ように様式化された頭部とは逆に、肩や胸、太ももや膝、そして

図7.　作者不明《テネアのクーロス》大理石、
　　　153cm、紀元前550年頃、グリュプト
　　　テーク（ドイツ、ミュンヘン）

ふくらはぎの筋肉はとても自然で、柔らかな造形がなされており、顔立ちや直立姿勢がもたらす硬い印象と対照的です。

この作品が作られたのは紀元前五五〇年頃、古代ギリシア時代の中でもアルカイック時代と呼ばれる時代です。ミュロン作《円盤投げ》はこれよりも一〇〇年ほど後、《ミロのヴィーナス》は四五〇年ほど後に作られました。古代ギリシア時代の中でも初期の頃に位置付けられるため、制作技術がなかったからだとか、古い時代だから芸術が未発達なのだと思うかもしれません。確かに「アルカイック時代」は、日本語では時に、古拙時代と訳されることがあります。しかし、この時代の作品が決して拙いわけではありません。

アルカイック時代とは、おおよそ紀元前七、六世紀に相当します。この約二世紀の間の美術に共通した特徴がみられるため、この時代にアルカイック時代という呼称がつけられています。古代ギリシア時代は、時期ごとの文化的な特徴によって、古い順にアルカイック、クラシック、ヘレニズムの三つの時代に細分化できるのです。アルカイック時代には、ここに挙げた彫像のような直立する青年像「クーロス像」が数多く制作され、神域に奉納されたり墓地に墓石として建立されたりしました。

時代が進むにつれて自然さが加わりましたが、左足を前にずらして直立するという基本的なポーズは不変のまま、一五〇年前後にわたって一連の青年像が作られ続けました。

アルカイック時代にはこうした青年像の他に、同じく直立姿勢の少女像、専門用語で「コレー像」も作られ、青年像同様、神域や墓地に建立されました。また、神話の一場面などを表す、もっと複

雑で躍動感のある身振りの彫刻も作られています。これらの彫刻でも、身振りが様式化されたり、アルカイック・スマイルと呼ばれるわずかな微笑みを頬にたたえるといった共通点が見られます。

アルカイック・スマイルといえば、日本の法隆寺の金堂釈迦三尊像などに見られる顔立ちを思い出す人も多いことでしょう。面白いことに、時代や地域を大きく隔てているにも拘わらず、両者の間にはよく似た特徴が見られます。この微笑みは、飛鳥仏に直接的な影響を与えたとされる中国北魏時代の雲崗や龍門の石窟などの仏像にもみられます。但し、筆者は法隆寺や中国のアルカイック・スマイルが、ギリシアからシルクロードを伝ってやってきたとは考えていません。日本の飛鳥時代の仏像の微笑みがアルカイック・スマイルと呼ばれるのは、古代ギリシア彫刻の用語を適用したためにすぎず、両者の影響関係を示すわけではありません。

本題の青年像に話を戻しましょう。この作品はどこに鑑賞のツボがあるのでしょうか。まず、白く肌理（きめ）の細かい大理石がとてもきれいであることに気付きます。しかしながら、実のところ作られた当初は、表面が着色されていました。古代ギリシア彫刻は着色仕上げが当然とされ、着色専門の職人もいたほどです。特に男性像の場合、たくましさを出すために、肌は日焼けしたように褐色に塗られました。もちろん、当初の色が剥落し右肘も欠損しているゆえに、歴史を感じさせてよい、という味わい方をしても全く差し支えないのですが。

また、現代人からすると風変わりに映る「アルカイック・スマイル」を気に入った人もいるかもしれません。筆者も個人的にこの微笑みは好みですが、顔全体の雰囲気は作品によってかなりばら

つきがあり、いま一つだなと感じる作品もあります。もちろん本書では、筆者のお気に入りを取り上げています。

この青年像の気に入った点を、こうしていくつか挙げることはできますが、次第にそれも尽きてきます。しかも作品の本質に迫っているように感じられません。そこでもう一度、この像の全体的な特徴を振り返ってみましょう。作品全体から受けるのは、先ほど述べたとおり「硬直した」印象です。

硬直という言葉は、大概否定的な意味を持ちますが、この青年像の場合、不自然なほどの直立姿勢が味わうべき最大の特徴といえるでしょう。

古代ギリシア人らが、こうした等身大前後、時には五メートル近い巨像を作るようになった当初の背景には、エジプトとの交流が指摘されています。エジプトでは、背後に支柱を伴う点が異なるものの、片足を踏み出した直立姿の王や王妃、神々の石像がたくさん作られました。ギリシア人はエジプトからこうした石像彫刻の技術を学び、さらに背後の支柱を省き、男性像は全裸像に替えて、紀元前七世紀中頃に独自の彫像を確立させたのです。そして先にも触れたように、アルカイック時代のギリシア人は、約一世紀半にわたってこのポーズの青年像を大理石で作り続けました。

それほどまでに直立のポーズにこだわったのは何故なのか。確かに最初は技術の問題があったでしょう。大型の石像彫刻の伝統がなかったこの時期には、職人の技も未発達で、それゆえに工具もそろっていなかったものと考えられます。エジプト人が好んだのは、非常に硬い花崗岩（かこう）や閃緑岩（せんりょく）でしたが、ギリシア人は、身近にあってエジプトの石材よりも柔らかい、大理石を材料に選びました。

つまり工具や技術も異なるわけです。しかし、次第に大理石の加工技術が発達すると、意のままに石材を削ることができるようになります。本書で取り上げた青年像は、ギリシアでこうした大理石像が作られ始めてからすでに一世紀ほど経ており、技術は充分に確立していました。それでも彼らは直立像にこだわりました。それは、この姿こそ彼らが表現したいものだったからといえます。

ところで、人はどのような場面でこの青年像のような直立の姿勢をとるのでしょうか。両足をそろえた直立であれば、何かの部隊や儀式の整列などが考えられるかもしれません。それ以外には、私たちはこのようなポーズをとることはほとんどないでしょう。ましてや左右の足をずらした直立姿勢は稀で、足をずらすならば、どちらかの足に重心をかけて立つことになります。つまり当時のギリシア人は、特に具体的な場面を想定していません。彼らがこの像に見たのは、普遍的な人間の存在だったといえます。普遍的であるために、瞬間的な動作をとらず、あらゆる文脈を排した直立像にしたのです。個々人の個性を反映させることなく、人間、この像では男性ですが、その本質のみを抽出したのがこの青年像です。

よく、ギリシア彫刻は理想的な人体を追求したといわれます。その際に想定されているのは、紀元前五世紀以降、つまりミュロンの《円盤投げ》やパルテノン神殿の付属彫刻など、この青年像よりも後の、クラシック時代の作品です。クラシック時代にはもはやクーロス像のような直立像は作られず、円盤を投げようとしていたり、片足に重心をかけてゆったりと佇むなど、何らかの瞬間を捉えています。確かに体つきは引き締まって均整がとれ、顔立ちはおしなべて鼻筋の通った端正な

ものとなっており、理想的な人体に違いありません。

しかしアルカイック時代の彫刻家が目指したものも、やはり人間の理想像でした。アルカイック時代の方がより根源的、普遍的な表現であり、抽象化されているといってもよいでしょう。この作品をはじめとするアルカイック時代の青年裸体像を見ると、当時のギリシア人が、若く生命感の溢れる溌溂とした姿に人間の理想を見出していたことが伝わってきます。この青年像は、いわば人間存在のシンボルと呼ぶことができるでしょう。現代人の目には、一見稚拙な表現と映るかもしれませんが、一瞥して作品の前から立ち去るのではなく、なぜこうした直立像を作ったのか、技術以外の理由を想像してみると、彫像の背後に広がる当時の人々の世界観に触れることができます。

8. 芸術観の表明

最後に取り上げるのはピカソです（図8）。ピカソは二〇世紀最大ともいえる偉大な芸術家として知られています。《ゲルニカ》（一九三七年、ソフィア王妃芸術センター蔵）や《泣く女》（一九三七年、ロンドン、テート・モダン蔵）などは教科書にもよく掲載されており、ピカソと聞いて、ちょうど福笑いのように目や鼻があちこちを向いてついている顔を思い浮かべる人も多いでしょう。

このように誰もが知っているピカソですが、「なぜ偉大といわれるのか分からない」、「天才とは聞いているけれど、自分にはよさが分からないので、自分には美術のセンスがないと思う」といっ

図8.　パブロ・ピカソ《ギターとオレンジの果物鉢》
油彩・カンヴァス、98.0×132.0cm、1925
年、新潟市美術館 ©2019-Succession Pablo
Picasso-BCF(JAPAN)

た声を筆者はしばしば耳にします。

ピカソは実のところ、とても難解な芸術家だと思います。目や鼻がばらばらの人の顔は強烈な印象を私たちに残しますし、作品によってははっきりした色使いでポップな印象を与えるので、難しい作品とは思わないかもしれません。しかし、深く理解しようとするといろいろな知識を必要とする、高度な作品が多いのです。一九世紀後半から二〇世紀の美術の中には、第一印象だけで判断できるものも少なくありませんが、ピカソの作品の多くは、そのような作品と同類のように見せかけて、実はとても複雑です。その一例として、本書の作品を挙げることができるでしょう。

まずは作品を確認しましょう。画面には、中央に円卓を示すかのような黒っぽい大きな円が見え、その上にギターを思わせる物体や、中央に小さな穴の開いたパレットのようなもの、複数のいびつな丸が乗っています。これは作品のタイトルからすると、オレンジということになるでしょう。画面上部に円錐形をした果物鉢に入ったオレンジが三つ、円卓の右端には直に置いたオレンジがいくつか見えます。

白黒写真では確認が難しいと思いますが、そのうち一つは色が薄い黄色でかなり歪んでいるので、洋梨かもしれません。また、円卓の右端から飛び出しているアルファベットは白と黒の色合いからして、新聞のようです。新聞の上にオレンジが一つ置かれているのは、落ちないように押さえるためでしょうか。ピカソもそういうことをするのだと思うと、少し親しみが湧きます。ギターの下方に広がる白いものはテーブルクロスかもしれません。判別しがたいのは、画面右下にみえる、翻るような濃赤の布地らしきものの正体です。この「布地」の縁には白と黒の部分が伴っており、ピアノの鍵盤を思わせます。そういえばちょうどこの部分からのぞいているテーブルの脚らしきものは、グランドピアノの脚の形に似ています。ひょっとするとギターや果物や新聞は、テーブルではなくピアノの上に置かれているのかもしれません。

筆者はこの作品のタイトルも手掛かりにしながら、以上の形を見出しました。全く別の見方をする可能性もあります。例えば人の顔です。ギターの部分が右目で、長いまつげがついています。パレットが鼻、その下の真っ黒い部分が口、という見方です。

テーブルまたはピアノの上の静物であれ、人の顔であれ、絵の中から形を見出すのは確かに楽しい作業です。しかし、それを行ったところで、ピカソが何故このようなぐちゃぐちゃで、ごちゃ混ぜの絵を描き、それが高く評価されているのかは一向に分かりません。

ピカソが大巨匠とされる大きな理由は、手短にいうと、絵画に革命をもたらしたからです。「絵

画とはこういうものだ」と世の中の人が信じていた常識を覆し、それまで誰も思いつかなかった表現をして、「これも絵画だ」と提示したのです。情景が臨場感たっぷりに描写されているとか、モデルの心情がよく表れているといった、巧みさが評価されているわけではないのです。

では、ピカソが起こした革命とは何でしょうか。それはキュビスムといわれる表現です。二〇世紀初頭、ピカソは友人の画家ジョルジュ・ブラックとともに新しい表現を研究し、一九一〇年にその成果となる作品を発表しました。その絵画とは、物体を細かく細分化して、それぞれの部分ごとに異なる視点から見た状態を一つの画面にまとめ上げたものでした。細かく分割されたパーツが立方体のように見えるので、当時の美術評論家が「キューブ（立方体）の絵だ」と評し、その後この新しい表現は立体主義（キューブ＋イズム）、すなわちキュビスムと呼ばれるようになりました。

前世紀まで数百年の間、絵画とは、人間の目に映るのと同じように物体や空間を再現するものに決まっていました。本章の最初に見た、フェルメールの《デルフトの眺望》が好例です。まるでカメラで写したかのように、風景が本物らしく再現されていました。本来三次元の世界を、見た目そのままに二次元のカンヴァスに写すためには、遠近法という技法が必要となります。一五世紀前半、ルネサンスを迎えたイタリアでこの技法が発明され、現実味のある空間の描写が実現しました。

この技法は、正確には透視遠近法とか線遠近法、あるいは一点透視図法と呼ばれ、科学的にも裏付けられたものでした。一点透視図法を用いた場合、実際の空間で同じ高さにある点を絵の中でつないで線を引いていくと、全ての線が一点で交わります。皆さんも直方体を描く際に、奥に行けば行

くほど縮まるように描いた経験があるでしょう。これを奥に行くにつれて近づけるように描くと、直方体に立体感が出てきます。この新技法を獲得したルネサンス時代の芸術家たちは、本物らしく再現できるとたいそう喜んだようで、遠近法は瞬く間に広まりました。そしてその後数世紀にわたって、この遠近法は絵画表現の標準となりました。

何故この遠近法を使うと空間がもっともらしく再現できるのでしょうか。それは、人間の目を基準にしているからです。人間の目に映った一瞬の風景を切り取っているのでしょうか。カメラで撮影するときのように、その際、原則として視点は一つです。もしそこから十歩でも歩いてしまうと視点がずれるので、目の前の風景も少し違って見えます。遠近法は、一つの場所から視点を定めて見たものを再現する技法です。カメラで撮影するのと同じ原理なのです。

遠近法の誕生から五〇〇年近くを経てピカソとブラックが始めたのは、「唯一の視点」を崩すことでした。しかし、せっかく本物らしく目の前の景色を再現する技法があるのに、何故彼らはそれを否定するようなことをしたのでしょうか。

改めて考えて見ると、私たちはものを見て認識する際、一つの視点から一瞬見るだけとは限りません。直方体を巨大化したようなビルを認識しようとする場合、例えば南側から東側に回ってみて初めて、いや、一周してみて初めて、その形と大きさが分かります。手のひらに乗るような桃の場合も、ぐるりと回しているうちに桃特有の窪みのある面が現れます。人は複数の視点からものを見ることによって、ものを把握しています。つまり透視遠近法は、科学的ではありますが、現実的で

はない側面も持っています。

これに対してピカソとブラックが行ったのは、ものを多視点から見るという、人間の本来のものの見方の獲得でした。しかしながら、それを一つの画面にまとめたので、ルネサンス以来の遠近法に見慣れた私たちにはかえって分かりにくくなっているのです。絵画というのは二次元の表現ですが、遠近法によってそこに三次元の世界をそれらしく表現することが可能になりました。しかし多視点の絵画は、そこにさらに時間軸が加わります。つまり、視点の数だけ見る瞬間が生じます。私たちが違和感を覚え、分かりにくいと思うのも無理もないでしょう。

実は、こうした多視点の絵画表現は昔からありました。古代エジプトでは、顔は側面観、上半身は正面観、そして腰から下はまた側面から捉えるのが当然でした。また、コーラ修道院のモザイク壁画に見たように、建物が歪んでいたり、建物と人物の大きさの釣り合いが取れていないビザンチン美術も、多視点ということができます。但しビザンチン美術の場合、人の目から見た多視点というよりは、神の見方を想像して基準としているという違いがありますが。日本にも、例えば鎌倉時代に作られた国宝《源氏物語絵巻》（徳川美術館、五島美術館蔵）にみられる、「吹き抜け屋台」といわれる、屋根を外して上から見下ろしたような建物の描き方は多視点ともいえます。多視点は未発達の表現ではなく、透視遠近法が導入される以前の美術では、実は多視点は珍しくないのです。透視遠近法と同様に、現実を捉える方法が導入される以前の美術では、実は多視点は珍しくないのです。透視遠近法と同様に、現実を捉える方法が経験的に人間の視覚を熟知した上でなされた表現であり、透視遠近法と同様に、現実を捉える方法

の一つです。

ピカソとブラックは、絵画は一点から見たものを描くべきだという考え方で凝り固まっていた近代人に、大きな衝撃を与えたのです。一九世紀半ば以降、ヨーロッパの美術は、一五、六世紀のルネサンス以来続いてきた美術のあり方に疑問を抱くようになり、マネや印象派、セザンヌなど、従来の描き方に対して挑戦を挑む芸術家が現れました。そして二〇世紀に入ると、美術は新たな表現を求めてさらに多様化します。そのアクセルをぎゅっと踏みつけ、且つ進路を定めたのがピカソとブラックだったということになります。とりわけピカソは、キュビスムの発明以降も変幻自在にスタイルを変えていきました。その多才さもあって、彼は二〇世紀最大の画家ともいわれるようになったわけです。つまりピカソは、自身の作品を通じて、「新しい絵画とはこのようなものであって然るべきだ」と彼自身の芸術観を表明しているのです。作品の出来栄えもさることながら、この意見表明が重要であり、つまり作品を作る目的が違うのです。芸術とは何であるかを、学者が言葉で説明することもできますが、ピカソの場合は、芸術作品を作ってそれを主張しました。まさに一目瞭然で、説明力に満ちています。しかしそれでも多少の解説が必要なので、そこは美術史の専門家の出番となるわけです。

ピカソの作品の価値や偉大さを述べるのに、かなりの紙幅を費やしてしまいました。遠近法の歴史から説明したので、歴史が苦手と思っている人にはそっぽを向かれてしまったかもしれません。

しかし筆者が述べたいのは、ピカソを理解するには歴史を勉強すべきだ、ということではありませ

ん。美術作品には、美の追求ではなく、自身の芸術観の表明を主目的にしたものがあることを伝えたいのです。ピカソのキュビスムほど顕著ではなくても、美術作品は、多かれ少なかれ作り手の芸術観を表明する場所です。モネら印象派の画家たちもそうでした。特に現代アートでは、デッサン力や構想力といった技の披露よりも、作り手の思想の表明に重点が置かれているものが少なくありません。考え方の主張の場として美術を見ることによって、作品との多様な対話が可能になるのではないでしょうか。

9.「物差し」を振り返って

以上、この章では美術作品を鑑賞する際のツボ、目の付けどころをいくつか紹介してきました。

まず、情景が見事に再現されたフェルメールの風景画（図1、p.8）では、再現力という画家の腕前を堪能することができました。また、モネの風景画（図2、p.9）は、フェルメールのような緻密な表現ではありませんが、夕焼けの美しさという私たち自身が経験して知っている感覚を追認識させるものであり、そこに私たちが喜びを感じることを確認しました。三つ目のマティスの作品（図3、p.11）は、単純化され洗練された色や形の組み合わせが魅力でした。以上は主として視覚的、且つ主観的（感覚的）に判断する見方といえます。

四つ目のコリールによるヴァニタス画（図4a、p.12）は、描かれたモチーフ一つ一つが何らかを象徴しており、それらを総合して作品全体で「人生のはかなさを自覚せよ」というメッセージを

伝える作品でした。視覚的な出来栄えよりも、読み解くことに重きが置かれた絵画といえます。こ
こでは中国の花鳥画も取り上げました。それぞれが吉祥のシンボルであり、めでたさを伝えるのが作品の目的でした。五つ
たのではなく、それが吉祥のシンボルであり、めでたさを伝えるのが作品の目的でした。五つ
目のコーニンクスローの作品（図5、p.17）は、物語画の一例として取り上げ、神話や伝説などの
物語を絵の中から読み解きました。描かれているのは、私たちの目には直接見えることのないフィ
クションの世界であり、画家がどの場面を選び、登場人物たちをどのように性格付けて描いている
かが見どころでした。つまり画家にとっては、構想力が腕の見せどころであるわけです。以上、四
つ目と五つ目は、頭も使って解読することが求められる作品でした。

最後の三つは最も難易度が高かったかもしれません。ビザンチンの壁画（図6、p.19）と古代ギ
リシア、アルカイック時代の青年像（図7、p.23）は、再び視覚に関わる見方でしたが、視点が今
日の基準とは異なるゆえに、それに馴染むには少し努力が求められました。しかしながら私たち
は、このちょっとした努力を通じて、世の中の認識方法が多様であることを肌で感じることができ
ました。当時の人々の基準に少し歩み寄って見ることによって、作品が魅力的に映るのです。つま
り異なる価値観への扉の役割を、作品が果たしている例といえます。

一番最後のピカソ（図8、p.29）は、この多様な視点に触発された芸術家といえるかもしれませ
ん。彼は二〇世紀初頭の当時としては斬新な自らの芸術観を、作品を通じて表明しました。芸術観
そのものが作品の主題となっていたわけです。

最初に取り上げたフェルメールや次に挙げたモネの風景画は、目に入ってきた印象そのものが心地よく、それだけで充分に味わうことが可能です。もちろんフェルメールの絵画も、歴史的、美術史的な情報が加われば、さらに深い見方ができますし、モネについても同様です。しかし、感覚的な情報だけでも、これらの絵画はかなり楽しむことができます。三つ目に取り上げたマティスも頭というよりも感覚で味わえる作品でした。

これに対して、四つ目以降の作品は、視覚的な感覚だけでは容易に作品の見どころに辿り着けないものばかりでした。それゆえに上級者向けの作品ということもできるかもしれません。しかし、ビザンチン時代の壁画や古代ギリシアの青年像は、作られた当初は当たり前のように受け入れられていたわけです。当時の人々にとっては、別に難解な作品ではなかったはずです。何故、今の私たちには難しく感じられるのでしょう。

時代背景が全く異なるから、というのが第一の理由です。私たちの常識や世界観が当時のものとは異なるため、作品を理解するにはそのギャップを埋めることが必要となります。つまり説明、知識が求められるのです。ピカソの作品が難しいにも拘らず大きな支持を得ているのは、人気や評価が広く今の世の中に認められたからでもありますが、分からないなりにも時代背景が今の私たちに通じるからでもあるでしょう。

もう一つ、四つ目以降の作品が取っつきにくいと感じられがちな理由は、美術とは目で見て楽しむものだとか、美的感性で味わうものだという考え方に、私たちが往々にして縛られているからで

しょう。「美術」という言葉の定義が、実際上よりも狭いケースが多いのかもしれません。頭で考えるという作業が、美術作品を見ることの中に含まれると思っていない人も、まだまだ多いように見受けられます。筆者はこれまでに何度か、小中学校に出向いて特別授業をしたことがあるのですが、その出前授業で、「見る絵画、感じる絵画、読む絵画」という標語を授業のタイトルとして掲げています。このうち「読む絵画」の部分は、実は大人にとっても認識から抜け落ちている場合が少なくないようです。もちろん見たり考えたりする以外の見方は、すでにみてきたように、「読む」という一言だけでは語り尽くせませんが、目で見るだけが見方とは限らないことを伝えるべく、また、語呂もよいので、この標語を使っています。本章で取り上げた事例が全てを網羅しているわけではありませんが、筆者の趣旨はそれなりにお分かり頂けたのではないでしょうか。すなわち、作品が表そうとしているものは多様であり、それゆえに鑑賞する側も、視覚だけでなく様々なアンテナを使って多方向から迫ることが求められているのです。

第二章　美術とは何か？

前章では、美術作品は見た目の美しさや面白さだけを伝えるものではなく、それゆえに見る側も、それだけを求めていては作品を深く味わうことができないということを述べてきました。しかし今日、美術は目で見て感じた美を鑑賞するものと考える人が少なくないようです。美術とは本当に美しいものなのでしょうか。美術とはそもそも何であり、それを鑑賞するとはどういうことなのでしょうか。第二章では、この問題を掘り下げてみます。

最初の問い、美術は美かという問いに関して、筆者の答えは否です。もう少し正確にいうと、一般的にいう美は、美術の必須条件ではないと筆者は考えています。確かに美術と聞いて、美しいものをイメージしたり期待する人も多いと思います。それゆえ、美しいと思えない作品を目の前にすると、何故それが美術なのか分からなくなり、ひいては自分にはセンスがないから美が感じられないのだと誤解してしまうことになります。これは美術という言葉が引き起こす悲劇といってもよいでしょう。美術は、必ずしも美しいものとは限らないのですから。美的感性だけで作品を鑑賞しようとすれば、作品の価値や魅力を逆に見落としかねないことは、第一章で挙げた諸作品が物語っています。

もちろん、美という言葉を、一般的な解釈よりも拡大して定義するなら、美術イコール美といえ

1・言葉の歴史

美術は美しいものである、という誤解を生んでいる要因の一つが、美術という用語にあると考えられます。美という文字が含まれるため、かなり意味が限定されてしまうのです。そこで、美術とは何かを考えるにあたって、まずこの言葉の確認から行いたいと思います。

「美術」は、日本語の中では比較的新しい言葉です。この言葉の誕生については諸説ありますが、明治時代の成立という点では共通しています。当時、欧米の文化が日本に流入してきた際、従来の日本語では表しきれない概念も多くありました。例えば「哲学」や「思想」といった抽象概念を表す言葉は、その代表格です。日本に哲学や思想に相当するものが存在しなかったわけではありませんが、西洋のこれらの概念にぴったりと合致する枠組みが日本になかったため、その概念を移入するべく、急遽訳語を作る必要に迫られたわけです。「美術」もこのときに作られました。美術品が日本になかったわけではありませんが、仏像や屏風や掛け軸、陶磁器、そして浮世絵版画などを全てまとめて一つの概念でくくることがなかったのです。それで明治時代に欧米列強に対抗する必要を感じたときに、美術という訳語が作られました。

るかもしれません。しかし、そうすると今度は、美をどう定義するかが問題になります。あらゆる美術を含むことのできる美とは何でしょうか。これは美術とは何かという問いと、何ら変わりありません。美術を味わいたいならば、やはりこの問いから逃れることはできないようです。

美術は英語でartまたはfine arts、フランス語ではart（アール）またはbeaux-arts（ボザール）、美術の国イタリアではarte（アルテ）です。ドイツ語は少し異なり、Kunst（クンスト）あるいはbildende Kunst（ビルデンデ・クンスト）が用いられます。英語、フランス語、イタリア語に含まれるartは、「①技、②方法」を表すラテン語ars（アルス）に由来します。つまり技術です。ドイツ語のKunstは響きこそ違いますが、そもそもの意味は同じで、bildende Kunstを訳すと造形芸術となります。

bildendeは「造形の、形にする」という意味なので、Kunstに付随する音楽や詩といった別の芸術ジャンルと区別して、「形に関する」という形容詞を付加しているのです。ドイツ語のbildendeに美しいといった意味は特に含まれませんが、英語とフランス語のfineやbeauxには「見事な、素晴らしい」という価値判断が含まれます。日本語の「美術」の「美」は、一説にはこの部分の直訳ともいわれています。

実は、美術に相当するヨーロッパ言語自体も、時代とともに揺れ動いていました。英語やフランス語のartに付随するfineやbeauxは、日本語の翻訳語「美術」が作られた一九世紀当時の、ヨーロッパの美術界を反映しているようです。ちょうど当時のヨーロッパでは、絵画や彫刻は美しさを追求すべきだという考え方が強かったのです。この訳語が作られた明治時代、当初は「美術」の用法に多少の混乱がみられるものの、次第に現在の「美術」の意味に集約されていきました。そして今日まで、「美」の字はその意味を保ち、私たちの美術観を決定付けています。もし明治時代に、ドイツ語のbildende Kunstを直訳した「造形芸術」が選ばれていたら、美術は美しいものだという誤解

を生むことはなかったのかもしれません。しかしこれでは長ったらしくて、あまりに説明的です。また時代とともに、表現形式にせよ社会の中での位置づけにせよ、美術が変化してきた点も見逃せません。それゆえ現在では、「美術」に代わる用語として、とりわけ現代の前衛的な作品に対しては、「アート」が用いられています。しかしこれでは単にカタカナにしただけであり、定義したことにはなりません。ともあれ今はまず、美術とはその呼称に反して、必ずしも美しいとは限らないことを確認して、次の議論に移ろうと思います。

2. 美術と個性の関係

　次に待っているのは、美術とは何かという問題です。筆者の手に余る大きな問題ですが、可能な限りこの問いに迫ってみたく思います。「必ずしも美とは限らない」ことはすでに確認しましたが、消去法で迫るだけでは本当の答えに辿り着くことはできません。

　そこでもう一度、第一章で取り上げた作品を振り返ってみましょう。第一章の中でも初めに取り上げたフェルメール、モネ、マティスの作品は、一般的な意味でいう「美術」に最も合致するといえるでしょう。おそらく多くの人が、これらの作品を見て心地よく感じると思われます。例えばフェルメールの風景画（図1、p.8）には、穏やかな水面や陽射しの温かさ、落ち着いた雰囲気の町並みや平和そうな人々の営みが見出せます。私たちの多くは、こうした「平和そうで穏やかな暮らし」に価値を見出しています。フェルメールはまさにそれを視覚化してくれているので、私たち

はこの絵に共感を覚え、美しいと感じます。もちろんフェルメール自身もこの風景を肯定的に捉えているゆえに、これを描いて作品にしました。何しろこの町は画家の故郷です。但し、彼は目に映ったままを描き留めたわけではないようです。より広がりを感じる構図になるよう、複数の場所から見た光景を組み合わせています。カメラを片手にデルフトの町を訪れ、全く同じに見える場所を探して撮影しようと思っても、見つかりません。また、画面手前の建物群には陽が当たらず、中景の方が明るく照らし出される様子も、画家の計算上のことです。フェルメールがスケッチをしたときに、たまたまこのような陽の射し方だったからではなく、画家は意図してこうした光の表現を選んでいます。中でも、陽光に輝いてそびえ立つ教会堂の塔については、ちょうどこの頃の町の出来事を意識して、フェルメールが目立たせたかったための表現だと考える研究者もいます。いずれにせよ、この風景画には、フェルメールが抱いていた故郷デルフトの町のイメージが込められているのです。つまり画家の目に映り、彼が関心を持ったものを、彼というフィルターを通して提示したものがこの作品です。作り手の「フィルターを通して提示」することを、私たちは通常「表現」と呼んでいます。《デルフトの眺望》は、フェルメールが心を動かされ、伝えたいと思った故郷の町の様子を、彼の感性を介して、且つ風景を本物のように再現する画力をもって表現した絵画ということになるでしょうか。

　フィルターということで考えると、マティスやピカソのフィルターはかなり個性的であったということになるでしょうか。彼らのフィルターを介すことによって、彼らの網膜に一旦映った室内の

光景は、大幅に変換されています。マティスの作品（図3、p.11）についていえば、すでに述べた
ように、彼は目の前の情景を見えたままに写し取ることを最初から目指していません。この作品で
は、室内の様子を目にして、そこから浮かんだイメージを発展させています。マティスは実際、静
物画について「対象を模写するのではなく、それを見て自分の中に沸き起こった情感を描き出さな
くてはならない」といった趣旨の言葉を残しています。この絵に描かれた光景は、実際の室内の様
子からは全く独立したものであり、もはや光景とは言わない方がよいでしょう。光景ではなく、カ
ンヴァス上に作られた構成、もっと平易な言葉で言えば、デザインです。テーブルや壁を覆ってい
る青い模様は、実際に彼が所有していた布の模様だそうですが、本来は青地に青の模様だったとい
うことです。この絵自体、本来は青が基調でしたが、一旦完成の域に達した後、マティス自身が赤
に塗り替えてしまいました。このように、色使いが現実から離れて構成し直されているだけでな
く、描かれている各モチーフも、意図してデザイン的に構成されています。例えば青い模様の一部
に花かごがありますが、これはテーブルに置かれたもののようにも見え、画面中央に配された果物
皿の上の花瓶とイメージが重複します。実際に室内にある花瓶と布に描かれた花かごの区別が曖昧
になり、二次元と三次元の間を行き来するような不思議な雰囲気を醸し出しています。また、果物
皿やテーブルの上に直接置かれた黄色い果物や、二つあるデキャンタのうちの一方に入っている液
体の黄色──白ワインでしょうか──が画面の中でほぼ一直線に並んでおり、赤が支配的な画面の
中でよいアクセントになっています。こうした不思議な空間や斬新な色合わせは、マティスの頭の

中にしか存在しないもので、他の人にはこのようには見えません。やはりマティスのフィルターは、かなり個性的です。しかも、ともすれば単に下手で歪んでいるだけの空間や、下品に見えてしまう色合わせを、微妙なバランスでまとめ上げているのですから、天才のなせる業といったところでしょうか。やはり芸術家には、特別なフィルターと、それを通じて抱いたイメージを的確に視覚化する技術が必要なようです。

ピカソ（図8、p.29）についても、同じことが当てはまるでしょう。さまざまな角度から見て目に映ったであろう、様々な見え方を組み合わせて描くなど、凡人には思いつきません。仮に、ごちゃごちゃに描けばいいと言われたとしても、私たちは、どうごちゃごちゃにすればよいのか逆に分からなくなります。それこそピカソの個性だから可能なのです。

しかし、ここで一つ確認する必要があります。美術とは才能に恵まれた芸術家が、独特の個性をもって自己を表現したもの、言い換えれば、芸術家が知覚したものを個性というフィルターをとおして提示したもの、という定義で本当に充分でしょうか。モネ、フェルメール、マティス、ピカソの作品は、作者の個性が表現されているとしてもあまり問題がないと思われますが、コリールが描いた《ヴァニタス　書物と髑髏のある静物》（図4a、p.12）はどうでしょうか。髑髏を描くとは、コリール独特の考えのように思えるかもしれませんが、当時ヨーロッパでは、同じように髑髏のある静物画を多くの画家が描いていました。どれもコリールの作品のように、本物が目の前に置いてあるかと思わせる写実的な表現です。それゆえ、コリールの作品は流行にならったものということ

になるでしょう。八番目に紹介した古代ギリシアのクーロス像（図7、p.23）にも似たようなことがいえます。先にも述べたように、クーロス像とは古代ギリシア時代の直立した青年裸体像のことであり、紀元前七世紀中頃から一五〇年以上の期間、このポーズの彫像がずっと作られ続けてきました。多くの彫刻家が同じような彫像を作っていたのです。それゆえ、インターネットで「クーロス像」あるいは「Kouros」と入力して画像検索をすると、たくさんのクーロス像が出てきます。どれも全く同じポーズで似通っていて、一つ一つの作品から個性は感じられないでしょう。

こうして振り返ると、比較的最近の作品は個性が表れていて、昔の作品は個性があまり前面に出てきていないようにみえます。何故でしょうか。昔は権力者以外の人々は抑圧されていて、自由に自分を表現できなかったのでしょうか。あるいは、比較的新しい時代の芸術家の作品に、自己表現といえる作品が多いのは、美術が発達したからなのでしょうか。

まず、昔の人は今と違って抑圧されていたという仮定は排除すべきでしょう。確かにそういう社会もあったといえるでしょうが、歴史はそう単純ではありません。時代とともに人々が抑圧から解放されてきたから芸術家が自由に表現できるようになったという図式は、歴史を単純化し過ぎており、通用しないことは確かです。では、抑圧とは無関係であれ、美術が発達したお陰で自由な表現が可能になったということでしょうか。

確かに個々の芸術家の自由で個性的な表現という点では、近現代の美術は、総じて言えば、長じているといえるでしょう。けれども、「美術が発達した結果、自由な表現がされるようになった」

とする考え方は、少なくとも二つの点で問題があります。第一に、この考え方では、「美術＝個性の表現」と定義されており、美術の一側面しか見ていません。第二に、美術を進化発達するものと捉えていることです。進化や発達という言葉には、劣ったものがより優れたものになる、という価値観が含まれます。つまり以前のものよりも後のものの状態をよしとする考え方です。美術は発達するという考え方に従うならば、昔のものよりも今のものの方が優れているということになります。今日、この「美術発達説」を信じる人は少なくないように思われます。しかしながら、そうした人の中には、逆に最先端の「現代アート」といわれる作品のどこがよいのか、全然理解できないと戸惑う人も多く見受けられます。

他方、「美術発達説」を信じる人が、昔の美術をないがしろにしているかというとそうでもなく、昔の美術も大切にしなくてはならないとも考えています。しかしその理由がよく分からないというのが正直なところで、古いということで価値があるのだろう、という暫定的な答えでとりあえず満足しているのではないでしょうか。長い年月の間に失われてきたものが多い中で、奇跡的に今日まで残ったので貴重なのだという説明です。古いものが残っていれば、その時代のことを知る史料として残ったので貴重なのだという説明です。古いものが残っていれば、その時代のことを知る史料となります。筆者自身も若い頃、古いものの価値を巡って頭を悩ませた記憶があります。しかし意地悪な見方をするなら、今残っている古いものは、それが作られた当時はそれほど価値のあるものではなかったのに、時代を経たおかげで価値が上がったということになるでしょう。史料として残る

ものには、実際にそうした場合もあるでしょう。

「美術は個性を表現したものであり、時代とともに発展する」と定義すると、古い時代の美術は劣るということになりますが、「でも、古いものは古いゆえの価値がある」ということにすれば、確かに一見、一貫性のある説明が成り立ちます。それでは、今日美術作品として扱われて美術館に展示されている古いものは、実のところは単なる史料なのでしょうか。今から五〇〇年以上も前のレオナルド・ダ・ヴィンチの作品や、二〇〇〇年以上も前のギリシア彫刻《ミロのヴィーナス》が優れた美術品として評価されているのは、どういうことでしょうか。個性の自由な表現を美術の定義としても、やはり行き詰まってしまいます。

先ほど、美術は必ずしも美しいものとは限らないことを確認しましたが、今度は必ずしも自己や個性の表現とはいえない可能性が浮上しました。美術とは何かを考えるにあたって、結局また消去法になってしまいました。

3. 価値観や世界観の表明としての美術

① 改めて美術とは

消去法が続いたので、そろそろ筆者が美術をどんなものと考えているかを明確にしたいと思います。改めて第一章を振り返ると、作品が伝えようとしていることは実に多様でした。美しさを追求した作品、教訓的なメッセージや作者の芸術観そのものを伝えようとしている作品、現実には存在

しない神話物語の世界を視覚化した作品や、神の見方を重視した作品など、それぞれの作品の意図は多岐にわたっています。これら全てをひっくるめて、美術をどう定義できるでしょうか。

筆者の考えはこうです。すなわち「美術とは、作者自身や作者が属する社会の価値観や世界観を、造形的手段によって表現したもの」です。このうち、「表現」という言葉には、大切な注釈が加わります。この言葉には、意図的な表現だけでなく、作品に無意識に表れる社会の価値観や世界観、あるいは人生観が含まれます。古代の彫刻家であれ、二一世紀の前衛芸術家であれ、作者が意図して表現しようとしたものの他に、無意識のうちに表出される、それぞれの時代や社会に特有の考え方も、「表現」に相当します。たとえどんなに個性的な芸術家であっても、彼が属する社会からの影響を受けずにいられることはあり得ません。徹底的に社会に背を向けた芸術家がいたとしても、彼が背を向けるような社会が存在するからこそ、背を向ける方向が決まるわけです。それゆえ、どんな強烈な個性を発揮する芸術家の作品にも、芸術家自身の価値観と、社会の価値観の両方が反映されていると看做すべきでしょう。逆に、現代人にとっては没個性に映るような古代ギリシアのクーロス像にも、もちろん一体一体にそれぞれの作り手の価値観が表れているわけです。

先ほど、フェルメールの風景画は、彼の目の網膜に映じた風景が、フィルターを通して再構成された結果だと述べました。また、マティスやピカソは個性的なフィルターの持ち主だとも述べたところです。先ほどは、このフィルターという言葉は、作者の個性という意味で使われているように聞こえたかもしれません。しかし筆者は、実は作者自身と社会との両方から成るフィルターを想定

していました。ですから、作り手個々人の個性がさほど強く表れていないような作品も、やはりフィルターを経て作られていることになります。

このフィルターがもし粉ふるいのようなものだとしたら、ふるいの網の目の経糸が作者自身、緯糸が社会でできていると考えればよいと思います。もちろんどちらが縦でどちらが横でも構わないのですが、例えばピカソのような個性の強い作者のフィルターの場合、経糸の本数が緯糸の倍であり、クーロス像を作った古代ギリシアの彫刻家のフィルターは、緯糸の方が多いフィルターということになります。しかしもしかすると、古代のフィルターにも作者の個性である、経糸がたくさんあったのに、現代人の目にはよく見えなくなってしまっただけのことかもしれませんし、逆に、最近の作者のフィルターに経糸が多いように思えるのは、単に私たちの時代から近いからだけのことかもしれません。これらの各フィルターの組成や特質を明らかにすることが、近年の美術史学であるともいえるでしょう。

②定義の検証

古代ギリシア時代

さて、美術とは何かについての筆者の考えを提示したところで、次に筆者の定義を検証したいと思います。まず、本書で取り上げている作品の中で最も古い、古代ギリシアのクーロス像（図7、p.23）はどうでしょうか。第一章でみてきたように、クーロス像は当初エジプトの彫刻から影響を

受けて制作が開始されたものですが、その後、一五〇年余りの長期間にわたって作られ続けました。その間、クーロス像はギリシア独自の展開をみせました。神殿を飾る彫刻などでは複雑なポーズの彫像を作っていたにもかかわらず、彫刻技術が確立した後も、依然としてクーロス像で直立の裸体像にこだわったのは、当然ながら技術の制約があったからではありません。当時のギリシア人が、つまり彫刻家も注文主や鑑賞者らもが、この姿に普遍的な人間存在を見出したためでしょう。クーロス像は神域に奉納されたり、死者を記念するべく墓像として建立されました。単なる装飾品とは異なるので、特別に格式のある彫像を望んだのでしょう。彼らが考えるに、それが神々を喜ばせたり、死者を最大限に称えることになったからです。偶然や瞬間を捉えた彫像は、格式を求める場にはふさわしくないと考えたのでしょう。何の場面とも特定できない、単に直立した姿こそ、第一章で述べたように人間の本質を抽出した姿であり、人間という存在そのものを総合的に表すことができます。

クーロス像はギリシア各地で多数制作されたので、それらを見ると、当時のギリシア人が、自分たちの身の回りの世界の中から普遍性を見出そうとしていたこと、人間という存在を肯定的に捉えていたことが理解できます。クーロス像やコレー像は、当時のギリシア人の世界観を表出しています。

中世ビザンチン時代

ビザンチン時代のモザイク壁画もまた、当時の価値観を直接的に表した例といえます。今のトル

コのイスタンブールにある旧コーラ修道院のモザイク壁画（図6、p.19）では、建物が歪んでいたり人物と建物の大きさがちぐはぐといった特徴が見られました。しかしそれは当時の画家の腕が劣っていたからではなく、画家の目に映ったとおりを描こうとしていなかったからです。人間ではなく神の目を基準にしようとしていたからでした。神の視点を基準にすると、地上の遠近感は重要ではなくなり、神を最高位に据えた序列を優先して描くことになります。神の前で謙虚であろうという、当時の人々の考え方が垣間見えます。

ビザンチン世界の美術に対する考え方は、現代人からすると、とても変わって見えます。個性を表現するという目的が、一部の美術にしか当てはまらないことはすでに述べましたが、ビザンチン世界では何と個性の表現が否定されていました。その意味では、ビザンチンの人々は現代人と正反対の美術観を持っていたことになります。一体なぜ個性が否定されたのでしょうか。

ビザンチン美術の主流は宗教美術です。世俗の美術もありましたが、キリスト教に関連した美術が大いに栄えました。キリスト教ではもともと偶像崇拝を禁止していました。神やイエス・キリストの姿を描くことはご法度だったのです。なぜなら、神そのものではなく、その姿を表した絵画や彫刻を拝んでしまう、つまり人間が作ったものを崇拝することになりかねないからです。しかし、ビザンチン美術が展開した中世になると、キリスト教が誕生してから数世紀以上が経っており、その頃にはイエスをはじめとする聖なる存在の姿が、絵画などに表されるようになりました。

但し東方ビザンチン世界では、偶像崇拝を避けるべく、絵画化する際に厳しい条件を伴いました。

同じ中世キリスト教世界でも、西欧のカトリックの国々と比べて、今のギリシャやトルコを中心に展開した正教系のビザンチン帝国では、美術に対して厳格な考えを持っていたのです。すなわち、絵画は、神御自らが画像として現れて下さった姿を写したものであるべきだ、と考えられました。俗なる存在である人間がいくら努めても、神の神聖さを表現することは不可能だからです。それゆえ、神が顕現した原型に忠実であればあるほど、描かれた姿の聖性が高いということになります。個性を排してコピーを重んじたのは、描かれたものの聖性を保証するためだったのです。こうした話を大学の授業ですると、「当時の人は自由に描けなくてかわいそう」という感想が聞かれることがあります。しかし当時の画家にとっては、いかに神聖さのある作品を作れるかが腕の見せ所だったのではないでしょうか。神聖さを醸し出す素晴らしい作品にしようと、制作に没頭していたように思われます。

美術に対するビザンチン世界の考え方は、今日の私たちには独特に映りますが、ビザンチン美術には、この考え方が隅々まで行き渡っています。旧コーラ修道院のモザイク壁画は、当時の人々の価値観や世界観そのものといえます。

近世バロック時代のオランダ

一七世紀にオランダで描かれた《ヴァニタス 髑髏のある静物》（図4a、p.12）は、第一章でも述べたように、キリスト教の教えに従って、欲に溺れることなく正しく生きるようにと、戒めの

メッセージを伝えるものでした。これは何も当時の社会が乱れていたことを意味するのではなく、当時のオランダの人々が重視した考え方、つまり価値観を反映したものです。当時のオランダは、カトリックのスペイン・ハプスブルク家の支配を脱して、プロテスタントの国として独立を勝ち取ったところでした。そして、市民を主役とする海洋国として、日本の長崎にも商館を持つなど、繁栄を謳歌（おうか）していました。そうした時代だからこそ、人々は苦難の時代にも守りとおしたプロテスタントの信仰に従って、清廉な生き方を忘れないようにと考えたのです。ヴァニタス画は、当時の人々の考え方を代弁しています。

フェルメールは、このヴァニタス画を描いたコリールとほぼ同時代人でした。フェルメールの方が年上ですが、二人は同じ時代に同じオランダにいたわけです。それゆえ、フェルメールもコリールと同じような価値観の世界に生きていたことになります。実際、先ほどのコリールの作品もフェルメールの《デルフトの眺望》（図1、p.8）やその他多くの室内画作品も、プロテスタントの価値観や市民の価値観に合致したものになっています。

当時、市民中心の共和国として独立したオランダでは、プロテスタント信者の市民たちは、イエスや聖母マリアを描いた宗教画をさほど好みませんでしたし、ギリシア神話を主題にした壮大な絵画も好みませんでした。王侯貴族の宮殿のような大邸宅に住んでいたわけではありませんから、大きな絵画を飾る場所がなかったのも事実です。しかしそれ以上に、貴族の教養として重視されていたギリシア神話に、オランダの市民たちはあまり関心を抱かなかったのです。その代わりに、彼ら

が欲したのは、身近な暮らしを描いた絵画や（これを風俗画といいます）、果物や食器類、花瓶な

どを描いた静物画、あるいは風景画といった、自分たちの暮らしにより密着した題材の絵画でした。

フェルメールの《デルフトの眺望》には、画家自身が抱いた故郷の町への思いだけでなく、デルフ

トやオランダの人々の価値観が映し出されているのです。

《パリスの審判》が表された山岳風景》（図5、p.17）を描いたコーニンクスローも、晩年に、

コリールやフェルメールと同じくオランダに住んでいたことがありました。しかし時代は少し前に

ずれています。彼は一五四四年、今のベルギーのアントウェルペンに生まれ、ドイツ時代を経て一

五九五年に今のオランダのアムステルダムに移り、一六〇七年にそこで没しています。当時のオラ

ンダは、建国宣言こそしていたものの、国際的にはまだ独立国として認められていませんでした。

本書で取り上げているコーニンクスローの作品は、おそらく彼のアントウェルペン時代の若い頃に

描かれています。大雑把な言いではありますが、この作品に「パリスの審判」というギリシア

神話の一場面が描かれているのはそのため、つまりカトリック圏で描かれたためともいえるでしょ

う。他方、実は当時は風景画という絵画ジャンルがまだ成立していなかったのですが、この作品の

半分以上を風景が占めるのは、風景画成立の兆しといえます。風景画はオランダの市民社会に支え

られて一七世紀に確立されたと、今日一般的に考えられていますが、それ以前から、風景に対する

人々の関心は、今のオランダ周辺の北方地域で高まっていました。コーニンクスローの作品は、そ

の頃の人々の新たな関心事を反映しています。

近代（一九世紀）

ここまで、古代、中世、近世の美術作品が、時代を色濃く反映して成り立っていることを見てきましたが、一九世紀後半、すなわち近代のモネの絵画（図2、p.9）はどうでしょうか。　個性の主張でしょうか、それとも時代との関係があるのでしょうか。

モネをはじめとする印象派の大きな特徴として、光に対する考え方が挙げられます。彼らは、物体には固有の色などなく、光が物体の表面で反射した結果、私たち人間には色として見えるだけだという事実を重視しました。　私たちもこの色彩理論を経験からよく知っています。　例えば、同じ建物の壁も、晴れの日と曇りの日、あるいは昼間の太陽と夕陽とでは色が異なって見えます。　印象派の画家たちの多くは、光のもとで色を把握するために、戸外での制作を行いました。　時間帯や気象条件によって異なる光を捉えるためには、直接その場で見て描くしかないからです。　しかしそれ以前の画家は、たとえ風景画であっても現場ではスケッチ程度にとどめ、それをアトリエに持ち帰って本画の制作に取り組んでいました。　印象派以前の画家が戸外での制作を行わなかった理由の一つは、絵の具です。　水彩絵の具にしても油絵の具にしても、今はチューブに入って売られていますが、こうした携帯可能な絵の具が販売されるようになったのが、一九世紀のことだったのです。　それ以前は、画家は自分で顔料と溶剤を調合していちいち絵の具を作らなくてはなりませんでした。　一九世紀になって初めてチューブ入りの絵の具が販売されるようになり、絵の具を容易に外に持ち出せるようになったのです。　印象派の独自の表現は、科学の進歩なしではあり得なかったわけです。

話がチューブ入り絵の具にずれてしまいましたが、印象派の絵画観、すなわち光によって見えた状態を絵に描くべきだという考え方は、画家たちの価値観です。彼らは、私たちを取り巻く世界が光の具合次第で異なって見えることを、作品を通じて私たちに認識させてくれます。本書で取り上げているモネの作品は、実は連作として描かれた中の一点です。本書の作品は夕暮れ時ですが、朝日に輝く積み藁の作品もあります。時間帯や気象条件を変えて描いた連作をいくつか残しているのです。モネは積み藁以外にも、時間帯や気象条件を変えて描いた目がいかに変化するかを具体的に示しいるのです。モネもピカソと同様、美術とはこうあるべきだという、自身の芸術観を、作品を通じて表明していました。

他方、モネや印象派は、一方的に自己主張をしていただけではありませんでした。彼らの芸術は、当時の社会から様々な刺激を受けて出来上がっています。例えば、彼らが浮世絵版画をはじめとする日本美術に刺激されて、奥行き感のない表現や斬新な構図を試みるようになったことは、よく知られています。本書の《積み藁》にしても、二つの積み藁が画面の左右に並び、その奥には家並みや並木、遠くの山並みが幾筋もの水平線をなしています。二つの積み藁が前後ではなく、左右に置かれた構図は、絵画としては不自然なほど平面的な広がりを強調しています。これは浮世絵から受けた影響といってよいでしょう。日本の文化がモネらに刺激を与えたというのは日本人として嬉しいことですが、同時にこれは、当時のフランス文化が、異なる価値観を受け入れて咀嚼（そしゃく）することのできる高いレベルであったことも意味しています。だからこそ印象派のような新しい美術が生まれ

たのです。ちなみに、同じことは日本にも指摘できます。モネたちを夢中にさせた歌川広重や葛飾北斎ら浮世絵師は、西洋で発達した遠近法を作品に取り入れています。一八、一九世紀にかけて、双方向の文化交流がありました。

また、そもそも主題も、当時の社会を反映しています。印象派は、一九世紀に確立した近代市民社会に生きる人々の日常を題材に、多くの作品を描きました。それ以前の貴族社会では、神話や歴史、宗教を描いた巨大で崇高さを感じさせる絵画が人気でした。しかし、一九世紀になって社会の主役が貴族から市民層に変わると、美術の顧客も市民になりました。彼らはもっと身近な主題に関心を持ちました。例えば都会生活です。モネ同様に印象派の画家であるルノワールが、カフェに集まったりピクニックを楽しむ人々を描いた作品は、その好例といえます。本書で取り上げたモネの《積み藁》は、画家が後半生に移り住んだジヴェルニーの家の裏に広がる風景を描いたものです。画家の日常から題材が取られています。もちろん画家が自ら選んで、これら都会生活や積み藁を描いたのですが、彼らの主題選択は、無意識のうちに社会の潮流の影響を受けています。

近代（二〇世紀前半）〜現代

マティス（図3、p.11）やピカソ（図8、p.29）は、モネ以上に個性的に見えます。この時代は、「自分が信じる美術のあり方を、作品制作を通じて追究し提示することが美術の使命である」という考え方がますます強くなっていました。その傾向は今も続いています。美術は個性を自由に表現

する場だという考え方は、この時期に起源をもつのです。他方、中世ビザンチン世界のように、美術における個性を否定する文化が存在したのもまた事実です。ビザンチンの美術観は、現代の私たちには感覚的に理解しにくいのですが、抑圧や統制とは異なります。美術の理想像は、時代や地域によって様々であり、どんな芸術家も、時代の考え方から多かれ少なかれ影響を受けて作品を作っています。マティスやピカソの作品も、確かにそれぞれの個性がいかんなく発揮されていますが、印象派同様に、その当時の社会の芸術観ひいては価値観も、作品に投影されています。そもそも顕著な独創性を作品に求めること自体、その当時の価値観に基づくわけで（この傾向は今日も続いています）、この価値観は、社会構造や歴史性、技術など、あらゆる要素から形成されています。それゆえ、やはり彼らの作品も、「作者自身のみならず、作者が属する社会の価値観や世界観を、造形的手段によって表明したもの」といえるでしょう。共同制作ではなく、一人の芸術家によって作品が制作されることが多い今日ゆえに、個々人の美や自己表現を追求した作品が多いのは確かです。しかし、実はどんな作品も、時代や社会の「人々」の営みの帰結でもあるのです。

少しだけ歴史をひもといてみましょう。ヨーロッパでは、マティスやピカソの作品のような斬新さを美術に求めるようになる以前は、美しさを美術の必須要件とする考え方が主流でした。美術に美しさを求めるのは当然のように思えるかもしれません。しかし、この考え方が叫ばれるようになったのも、実は一九世紀中頃になってからのことです。それ以前、つまり一八、一九世紀前半にかけては、美術で最も重視すべきは、知性や道徳観を視覚化することだと考えられていました。

このように、美術の捉え方は、時代の推移とともに目まぐるしく変化してきました。今日、一般的に流布している、芸術としての独立性を主張する考え方、すなわち「美術は芸術性を追求したものであり、芸術性とは美や独創性を求める態度である」という考え方は、実はさほど長い歴史を持つわけではないのです。今日の私たちの一般的な美術観は、一九、二〇世紀に生まれたものであるといえます。

しかしこの考え方では、近代より前の美術は、美術の定義からこぼれ落ちてしまいます。逆に現代においても、すでに近代の美術観が通用しない場合が数え切れないほど生じています。昨今は、例えば人々の記憶を蘇らせたり、地域の歴史や過去の事件を想起させるきっかけとなることを目的とした作品が、一つの表現形式として確立しています。こうした作品の目的は、もはや近代の美術観や芸術観には収まりません。しかしながら、今日、日本の学校教育の美術や図工では、こうした新しい芸術観や古い時代の芸術観を教えることになっておらず、往々にして近代の狭い美術観に従ったままです。もちろんこの状況に問題を感じ、改善しようと努力している先生もいますが、全般的にみれば、美術の意義や目的が時代や文化圏によって変化することすら、明確に教えられることがないのです。そして近代という、わずか二世紀間ほどの美術観に拘泥しているために、私たちが幅広い時代や世界の美術を理解し楽しむことを、かえって阻害しているように筆者には思えます。たくさんの牛や馬が人とともに描かれており、当時の人々の暮らしが偲ばれます。と同時に、人の姿が簡略化されて表

フランスのラスコー洞窟には、約二万年前に描かれた壁画が残っています。

されているのに対して、動物が躍動感にあふれた姿で丁寧に描写されていることから、こうした動物が当時の人々の生活や人生の中で、とても重要な存在であったことも分かります。美術とは、「私たち人間が生きる世界が何であるか、生き様がどうであるかについて、作り手が解釈した結果を目に見える形に提示したものである」と考えると、美術の根本的な役割は、太古から現代まで一貫していることになります。小説が作家の世界観やその時代ならではの感覚を表現しているのと同様、美術も作者やその社会の価値観や世界観を表現しているのであり、だからこそ人間の精神活動の軌跡、つまり芸術なのです。美や快感、娯楽性を感じさせる作品も確かにありますが、それが美術作品の最終目的ではありません。美術が追い求めるものは、表面上は時代や文化圏によって変化しますが、美術は全て、作者やそれを含めた社会が、人の世や世界について感じ、悩み、考えた結果であるという根本原理の上に存在しています。美術を理解するには、この根本を踏まえていることが重要です。よく、美術は感性を育む教科だといわれますが、実際には理性が不可欠であり、感性的な領域だけで片付けられるものではないのです。

4．作品の良し悪し

　ここで一つ疑問が浮かぶかもしれません。美術が根本的には美や個性ではなく、価値観や世界観を表しているならば、作品の良し悪しはどう決まるのでしょうか。芸術家に特別な力量は不要なのでしょうか。そういうわけではありません。どんな時代どんな形式の作品であれ、よくできた作品

は、作者が伝えたい概念が整理されており、且つそれが的確な手段や技で表現されています。例え

ばコリールの《ヴァニタス》（図4a、p.12）は緻密で立体感があり、本物が目の前にあるかのよ

うな描写力が特徴です。この描写力は、死がいつも間近に待ち構えており、俗世の欲望が最終的な

幸福をもたらすものではないことを、説得力をもって伝えるために不可欠な技術です。本物らしさ

が目の前にあってこそ、絵のメッセージが現実味をもって見る人に伝わってくるのです。もしピカ

ソお得意のバラバラに抽象化した描き方だったら、死の恐怖はさほど強く感じられないでしょう。

逆にピカソ（図8、p.29）の場合は、絵画のあり方が一様ではないことを伝えようとしています

から、大衆の予想を裏切るような表現方法が必要です。しかし、単にでたらめに描けばよいわけで

はありません。各モチーフは歪み、且つ切り絵を貼り付けたようにべたっと平面的ですが、ぎりぎ

りのところで形を認識できます。これは、歪め加減や各モチーフの重なり方を入念に吟味した結果

です。何が描かれているか全く分からない状態ではなく、かろうじて認識できる範囲に仕上げられ

ているゆえに、私たちは二次元もしくは四次元の世界に引きずり込まれるような錯覚を抱き、面白

さを感じられるのです。

　また、マティス（図3、p.11）の色使いは斬新ですが、赤と緑のような、ともすれば下品になる

配色を、私たちにとって魅力的に見えるようにまとめています。もしテーブルクロスが実物どおり

青色のままだったら凡庸だったことでしょうし、また、コリールのように精緻な描写で、陰影のあ

る立体的な描き方だったら、色彩の効果は発揮されなかったでしょう。マティスは色の冒険を見せ

場と考えたのです。

　他方、作品を見る側にもある程度の準備が求められます。例えば、古代ギリシアのクーロス像（図7、p.23）や中世ビザンチンの壁画（図6、p.19）のように、今日とは異なる世界観の上に成立した作品は、こちらの方から当時の人々の価値観や世界観に少し歩み寄る態度がないと、現代の私たちには作品のメッセージを読解しきれません。つまり第一印象だけで判断できるものではないのです。それゆえ、この人たちとは話が通じないといって直ぐに踵を返すのではなく、立ち止まって耳を傾けることが必要です。私たちの感覚とどうずれているのかを楽しむくらいの気持ちで、向き合えばよいでしょう。

第三章　美術を味わい、楽しむには

1. 鑑賞のコツ

　ここまで読んで、結局美術は難しいという感想を抱いた人もいるかもしれません。一発で美術作品を理解できるようになるための秘策は残念ながらなく、ある程度の訓練が必要です。その訓練とは、当たり前ですが数多くの経験を積むこと、つまりできるだけ広範囲から多くの作品を見るのです。「急がば回れ」という諺は美術鑑賞にも当てはまります。しかしがっかりしないで下さい。今や私たちは、美術作品が価値観や世界観を表現した人間の精神活動の成果であることを知っています。それを作品から見出そうとする態度を持つだけでも作品理解に大きく近づいています。美術に美や個性を求めているだけでは見落としてしまうことも、すくい取る準備ができているのです。

　最後に一つ鑑賞力を高める方法をお伝えします。それは、作品を前にして、目に映ったものを一つ一つ言葉にして確認していくことです。例えば先ほどのコリール《ヴァニタス》（図4a、p.12）ならば、テーブルの上に骸骨や本や蝋燭があって、蝋燭から煙が立ち上っているという具合に、独り言を言ってみるのです。見えているのだから、わざわざ言葉にしても仕方がないと思われるかもしれません。しかし、目に映ったものを言語化しながら作品を見ると、不思議なことに、漫然と眺めていたときには気付かないような個々の形や色、モチーフといった作品を構成する各要素が知覚

されるようになります。そして各構成要素間の関係に意識が及んで、背後に隠れたメッセージを発見できることもあるのです。コリールの作品ならば、例えば骸骨と懐中時計の存在を認識したところで、これは何かおかしいと思うかもしれません。最初は何の関連性もなさそうな二つのものにみえるでしょうが、骸骨は死を象徴するもの、時計は時を刻むものということを認識すれば、両者を合わせて、人間の命の有限性を伝えていることに気付くことができるでしょう。筆者は本書の第一章で各作品の見どころを紹介する際に、作品の外観をできるだけ言葉で説明するように努めました。その理由は、言葉で辿りながら作品を見ることが、大切であるためにほかなりません。言葉に置き換える作業は、作品を自分の目でしっかりと見ることに自ずとつながります。作品をきちんと見ること、このごく当たり前のことが、やはり鉄則なのです。

作品を見ながら、目に映ったものを言葉に置き換える作業を、美術史研究の世界では「ディスクリプション」と呼んでいます。これは、「記述する、状況を説明する」という意味の英語の動詞describeから来ています。このディスクリプションは、一人ではなく誰かと一緒に行うともっと効果的です。目につくものが人によって異なるからです。展示者に許可されている場合に限られますが、言葉にする代わりに、作品をスケッチしてもよいでしょう。スケッチも対象物をしっかりと観察しないと描けないからです。しかしスケッチの場合、言語化よりも時間がかかるのが問題です。時間がかかりますし疲れてしまいます。ですから多くの作品が展示されるような美術展では、全ての展示作品に最大限のそもそも言語化しながらの鑑賞も、各々の作品でやるわけにはいきません。

力を注ぐのではなく、丁寧に見る作品をいくつかに絞ればよいわけです。

2. 異世界への扉

　こうして本書では、まず第一章で具体的な作品を挙げながら、作品を見る際の様々な観点を確認しました。作品が伝えようとしていることは多種多様であるため、見る側が一つの物差しだけで作品の魅力度を計ろうとしても通用しませんでした。手元に物差しがたくさんあればあるほど、作品に適した物差しを当てはめられるので、それだけ幅広い作品を楽しむことができます。第一章で登場した物差しは、必ずしも美を計るものとは限らず、例えば独自の芸術観や、キリスト教の世界観の視覚化、人生についての省察を促すメッセージ性など多岐にわたりました。日本語の「美術」に美という言葉が含まれているにも拘わらず、美術は必ずしも美ではなかったのです。

　そこで第二章では、美術とは何かを考えました。第一章で見てきた作品を再度振り返り、そこから美術とは何であるかを抽出することを試みました。そして導き出されたのが、「美術とは、作者自身及び作者が属する社会の価値観や世界観を、造形的手段によって表現したもの」です。作者個人だけの価値観や世界観が表明された作品はありえず、どんな作品も多かれ少なかれ、社会から影響を受けていることを忘れてはなりません。作品がなぜ大切にされなくてはならないのかという

と、美術だからではなく、美術が人々の生き様を形にしたものゆえに、掛け替えがないからです。美術がこのように定義されるゆえ、美術を見るとは作品の中に美を探し出す行為ではなく、作品

の中に作り手やその社会の価値観や生き様を読み取る行為ということになります。このような言い方だと、かえって美術を見ることは難しいとか堅苦しいと感じるでしょうか。いえ、美術を見ることはやはり自由なのです。ここで初めて、美術の見方は自由という表現が出てきたかもしれません。美術作品は、自分とは別の価値観、言ってみれば異世界への扉です。それを見るとは、それと対話することです。対話の内容は見る人のこれまでの経験によって変化するでしょう。作品との対話方法は人それぞれでよいのです。但し、見る側の人生経験や美術作品を見る経験が豊富であればあるほど、対話はうまくいくでしょう。しかし、たとえ経験が乏しくても、作品が分からないといって即座に拒絶反応を示すのではなく、相手の立場、つまり作品の立場を慮って寄り添おうという姿勢があれば、少しずつ対話が進むようになります。美術展の会場ならば、壁の作品解説が経験不足をかなり補ってくれます。作品解説の助けを借りつつ、ディスクリプションしながら自分の目で作品を見るという基本を押さえれば、少しずつ作品の魅力が見えてくることと思います。

こうして丁寧に見ても、どうしても好きになれない作品があるのは当然です。たとえ有名な作品でも、嫌いと言って構いません。目の前の作品全てに対して、よさを認める必要はありません。但し、好きになれなくても、その存在を受け入れる寛容さは必要です。個々の作品は、自分とは異なる世界の見方を示してくれる窓であり、それに対して私たちは常々心を開いておきたいものです。

古今東西の美術作品に触れることによって、私たちの人生が実り豊かなものになりますように。

あとがき

　本書の作品の取り上げ方には、かなり偏りがあると思います。第一章で例示した作品の多くは西洋の作品です。西洋に偏った第一の理由は、筆者自身が西洋美術史を専門とするためです。しかし、理由はそれだけではありません。日本人があまり目にすることのない古い時代の作品や、多くの人がおそらく戸惑ってしまうであろう作品を、意図的に取り上げました。美術の世界の広さを示したく、日本ではあまり馴染みのない作品も敢えて扱ったわけです。とはいえ、やはりまず目に付くのは、筆者の守備範囲の狭さでしょう。現代の作品を紙幅の都合で扱えなかったのも心残りです。これらについての批判は甘んじて受けなくてはならないと思っています。こうした力不足を自覚しながらも本書の刊行を志したのは、美術がごく狭い意味でしか捉えられていないと思われる場面に繰り返し遭遇してきたからです。美術についての誤解を少しでも解いて、美術の本当の楽しさや価値を多くの人と共有できればという願いが、本書の執筆という私としては大胆不敵な行動に筆者を駆り立てました。

　本書では、幅広い時代の作品に通用すると思われる美術観を提示したつもりではありますが、何より筆者も時代の子です。これまでの美術観が時代の推移とともに目まぐるしく変化してきたのと同様、これからも絶えず変化していくに違いありません。ですから、筆者がいくら普遍的な美術観

の提示を試みたといっても、遅かれ早かれ修正が必要な事態になるでしょう。しかし筆者として

は、ある意味それが楽しみです。本書が、一般の読者の方々の間に、美術観についての議論を喚起

できたとしたら、望外の喜びです。

この本は、学生たちとの日々のやりとりや、小中学校の教員の方々との交流、そして筆者が属す

る美術科の実技や理論を専門とする同僚との何気ない議論なしでは、決して実現できませんでし

た。また、本書の刊行にあたっては、新潟大学大学院現代社会文化研究科の石田純子氏をはじめと

する編集委員会の皆様に、大変貴重なご助言を賜りました。さらに、大学院生の小林聡子さんにも、

留学直前の忙しい時期に校正でお世話になりましたし、新潟日報事業社の羽鳥歩氏には、懇切丁寧

に表記を確認して頂きました。篤く御礼申し上げます。

参考文献

J・J・ポリット（中村るい訳）『ギリシャ美術史―芸術と経験』二〇〇三年（ブリュッケ）

N・スパイヴィ（福部信敏訳）『岩波世界の美術　ギリシア美術』二〇〇〇年（岩波書店）

J・ラウデン（益田朋幸訳）『岩波世界の美術　初期キリスト教美術・ビザンティン美術』二〇〇〇年（岩波書店）

浅野和生『ヨーロッパの中世美術―大聖堂から写本まで』二〇一四年（中公新書）

宮崎法子『花鳥・山水画を読み解く―中国絵画の意味』二〇一八年（ちくま学芸文庫）、二〇〇三年（角川書店）

小林頼子『フェルメールの世界―一七世紀オランダ風俗画家の軌跡』一九九九年（NHKブックス）

細田七海「マティス絵画における装飾模様のある布―《赤のハーモニー》をめぐって」『美学』四八―四号、一九九八、三七―四七

『世界美術大全集 西洋編』一ー二八、別巻、一九九二～一九九七年（小学館）

『世界美術大全集 東洋編』一ー一七、一九九七～二〇〇一年（小学館）

『日本美術全集』一ー二〇、二〇一二～二〇一六年（小学館）

北澤憲昭『眼の神殿——「美術」受容史ノート』一九八九年（美術出版社）

画像典拠一覧

図1．マウリッツハイス美術館、図2．埼玉県立近代美術館、図3．エルミタージュ美術館、図4及び5．DNPアートコミュニケーションズ、図6及び7．筆者撮影、図8．新潟市美術館

※所蔵館等のHPにカラー画像が掲載されている作品については、そのページをQRコードで示した。

■ 執筆者紹介

田中 咲子（たなか えみこ）
　1994年早稲田大学第一文学部卒業。早稲田大学大学院文学研究科博士前期課程修了、オースト
リア、ザルツブルク大学博士課程留学を経て、2002年早稲田大学大学院文学研究科博士後期課程
単位取得退学。博士（芸術学、筑波大学）。美術館学芸員として8年間勤務の後、2012年より新
潟大学人文社会・教育科学系准教授。現在、教育学部及び大学院現代社会文化研究科を担当。
専門：西洋美術史（特に古代ギリシア美術史）
共著：和光大学総合文化研究所／永澤峻編『死と来世の神話学』2007年（言叢社）、Osada,T. (ed.),
　　 The Parthenon Frieze. The Ritual Communication between the Goddess and the Polis, 2016
　　(Phoibos Verlag, Vienna)、新潟大学教育学部芸術環境講座（美術）編『うちのDEアート15年
　　の軌跡—地域アートプロジェクトを通じて見えてきたもの』2017年（新潟日報事業社）など
論文：「『アキレウスの画家』の白地レキュトスにおける死者と生者」『西洋古典学研究』53, 2005,
　　34-46、「若者とアリュバロス—古代ギリシアの運動選手墓碑における『アリュバロス・タイプ』
　　の成立背景」『美術史』172, 2012, 257-271、「古典期の墓碑浮彫における哀悼と悲嘆—古代ギリ
　　シアの『オランス』型身振りの展開に関する研究の基礎付け」長田年弘編『平成24年度～平成
　　26年度科学研究費補助金研究成果報告書　古代ギリシア・ローマ美術史における「祈り」の図
　　像に関する社会学的考察』2015, 49-59など

ブックレット新潟大学71　基本の「き」からの美術鑑賞入門

2020（令和2）年3月31日　初版第1刷発行

編　者——新潟大学大学院現代社会文化研究科
　　　　　ブックレット新潟大学編集委員会
　　　　　jimugen@cc.niigata-u.ac.jp

著　者——田中　咲子

発行者——渡辺英美子

発行所——新潟日報事業社
　　〒950-8546　新潟市中央区万代3-1-1　新潟日報メディアシップ14F
　　TEL　025-383-8020　　FAX　025-383-8028
　　http://www.nnj-net.co.jp

印刷・製本——株式会社ウィザップ

「ブックレット新潟大学」刊行にあたって

有史以来、人類は共に助け合いながら生きようとする「共生」の精神をもちながら日々努力してきました。その結果、現代社会は繁栄の極に達し、私たちの生活は非常に豊かになりました。しかし、繁栄の陰に潜むさまざまな弊害が肥大化しつつあることもまた事実です。

科学の暴走がもたらす深刻な自然破壊、地球温暖化現象、共生の精神を無視して過熱する国家間の競争、相次ぐテロ、若者のコミュニケーション能力の低下等がそのことを端的に物語っていると言えるでしょう。共に助け合いながら生きてゆく共生の精神の喪失は、社会の危機に直結します。私たちはこうした状況を直視し、利己的に他者を排斥したり、人類に生命を注ぐパイプである自然を断ち切るのではなく、一人一人が協力し合い、高い倫理観をもって英知を結集する必要があります。

新潟大学大学院現代社会文化研究科は、人間と人間、人間と自然が「共」に「生」きることを意味する「共生」と、さまざまな問題を現代という文脈の中で捉えなおすことを意味する「現代性」のふたつを理念として掲げています。

日本海側中央の政令指定都市新潟市に立地する本研究科は、東アジアとそれを取り巻く環東アジア地域のみならず国際社会における「共生」に資する人材を育成するという重要な使命を担っています。

本研究科は人文科学、社会科学、教育科学の幅広い専門分野の教員を擁する文系の総合型大学院としての特徴を活かし、自分の専門の研究を第一義としながらも、既存の学問領域の枠にとらわれることなく学際的な見地からも探求し、学問的成果を育んでいます。

本研究科の研究成果の一端を社会に還元するため、「ブックレット新潟大学」は2002年から刊行され、高校生から社会人まで広くお読みいただけるようわかりやすく書かれています。このブックレットの刊行が「共生」という理念を世界の人々と共有するための一助となることを心から願っています。

2020年2月

新潟大学大学院現代社会文化研究科
研究科長　大　竹　芳　夫